V 2656
10.

LETTRE
SUR
LES TABLEAUX
TIRÉS
DU CABINET DU ROY,
ET EXPOSÉS
AU LUXEMBOURG,
Depuis le 14 Octobre 1750.

A PARIS,
Chez PRAULT pere, Imprimeur-Libraire, Quay de Gêvres, au Paradis.

―――――――――

M. DCC. LI.
AVEC APPROBATION.

LETTRE
ÉCRITE
A MONSIEUR
LE CHEVALIER DE...
De l'Académie des Ricovrati
de Padouë, &c.

Au sujet des TABLEAUX tirés du Cabinet du ROY, qui se voyent au Luxembourg depuis le 14 Octobre 1750.

JE n'avois pas lieu, Monsieur, d'espérer, il y a deux mois, que j'aurois occasion de vous écrire deux fois en six semaines, touchant des Ouvrages qui sont également de

A

votre goût & de votre reſſort. Si ma première Lettre a pû vous rendre quelques momens moins ennuyeux, je ſouhaite que celle-ci ait l'avantage de renouveller ce bon office.

De même, Monſieur, qu'il y a des années ſteriles & d'autres abondantes, de même on voit des tems où les beaux Arts ſemblent perdre de leur éclat, d'autres où ils brillent d'une ſplendeur nouvelle. Le Génie reſpectable qui veille en France à entretenir l'émulation parmi les Diſciples de la docte & laborieuſe Minerve, a redoublé cette année ſon attention ; il a fait ſucceder ingénieuſement à l'expoſition des différens Ouvrages de Meſſieurs de l'Académie Royale de Peinture, des Productions fort anterieures d'une partie des plus grands Maîtres de l'Europe. Ce ſont une centaine, ou environ, de Tableaux tirés du Cabinet du Roy ; Sa Majeſté en a permis le tranſport, & en fait décorer l'Appartement qu'occupoit ci-devant la Reine d'Eſpagne, dans le Palais du Luxembourg. Son intention eſt de favoriſer le goût des amateurs, d'exercer la critique des connoiſſeurs & de ranimer la ferveur de nos Artiſtes.

Il regne, Monſieur, dans les Tableaux,

dont je vais vous entretenir, une heureuse variété de grandeur, de sujets, de goût; le Sage, le Pieux, le Sçavant, le Poëte, l'Historien, l'Homme d'esprit y trouveront des morceaux relatifs & proportionnés à leur génie particulier : le Théologien, le Philosophe même y auront matiére aux réfléxions les plus sérieuses & les plus salutaires. Là, les Maîtres des différentes Écoles se disputent entr'eux la supériorité, & les François, trop souvent regardés comme inférieurs à ces premiers, ont la gloire de leur disputer, peut-être même de remporter la victoire. Deux Peintres de notre École y brillent d'un éclat qui sera immortel, l'un Normand, l'autre Parisien : vous me prévenez sans doute, Monsieur, & *Poussin*, cet émule de Raphaël & du Dominiquin. Poussin, tout à la fois, sujet de l'étonnement & de la jalousie des Italiens, le très-illustre Poussin vous vient à l'esprit ; l'autre, votre contemporain, votre précieux ami, *le Moine*, ce Jules Romain François par la richesse & la singularité de son érudition, ce Lanfranc moderne par la vastitude de ses inventions, ce Guide renaissant par le choix exquis de ses airs de têtes, cet ami des Écoles Lombarde & Vénitienne, par

l'élégance & la mollesse de son dessein; cet émule du Corrége par la distribution piquante & harmonieuse de la lumiere, ce rival de Rubens, par la fraîcheur & la légereté de son coloris; le Moine, cent fois trop-tôt enlevé à la France, a sans doute anticipé dans votre esprit, la mémoire aussi précieuse du premier. Quelle gloire pour la France! Quel bonheur pour elle, de voir ses Enfans égaler ceux d'entre les Européens, qui se croyent seuls assez avantagés de la faculté imaginative & du génie créateur, pour pouvoir, non-seulement imiter la Nature avec succès, mais encore lui donner une force, une élévation, des graces qu'elle pourroit avoir, mais qui lui sont trop souvent à desirer!

Je souhaiterois, Monsieur, que vous fussiez à portée de jouir de la vûe de ces belles Peintures, dont j'ai à vous parler. Que je vous verrois avec un plaisir sensible, parcourir avec empressement ce nouveau Sanctuaire de Minerve! Là, l'Histoire sainte vous édifieroit, la Profane vous instruiroit, la Poësie vous amuseroit & vous égayeroit, la Fable vous feroit une douce & agréable illusion, la Chevalerie, la Bergerie, le Ciel, la Terre, la Mer vous y pré-

senteroient des Images également piquantes & touchantes; toute la Nature enfin vous offriroit des scénes & des points de vûe de toute espéce: les accidens de lumiere & de ténébres, de chaud & de froid, de serenité & d'obscurité, se varieroient & se contrasteroient; les Etres végétatifs, sensitifs, animaux, raisonnables, y joueroient tour à tour leur rôle, les uns ramperoient sur la Terre, les autres s'éleveroient & planeroient dans les airs, ceux-ci se glisseroient dans les eaux.

Là, vous adoreriez la Providence à la vûe de Moyse échapé aux dangers que son enfance couroit sur un Fleuve; vous critiqueriez en même tems la méthode de *Paul Veronese* à traiter l'Histoire ancienne; vous verriez qu'il s'embarrassoit fort peu d'en habiller les Acteurs à l'Italienne: la franchise & le piquant de son coloris vous dédommageroient un peu des licences continuelles de cet émule du Titien.

Numero 18. du Catalogue imprimé.

Plus loin vous admireriez la foi du Conducteur du peuple Juif récompensée; & la Manne qui tombe dans le Désert, vous rappelleroit en figure cette Viande divine, dont les Chrétiens sont nourris: vous applaudiriez en même tems à l'illustre Au-

N°. 7.

teur, dont la composition mettroit sous vos yeux un si prodigieux événement. Que d'expressions admirables vous attacheroient ! Que de figures frappées des affreux caractéres de la faim vous effrayeroient ! La reconnoissance du bienfait dans les uns, l'empressement à en profiter dans les autres, l'étonnement de ceux-ci, l'orgueilleuse méditation de ceux-là, les soupçons téméraires de certains, l'inaction interdite d'autres, la foi de Moyse, le ravissement d'Aaron, l'horreur du Site, seroient autant de sujets de longues, curieuses, sçavantes & légitimes réfléxions.

N°. 4. Vous verriez, à côté, les fleaux terribles dont Dieu frappe les violateurs de ce qu'il y a de plus saint ; & les horreurs d'une peste qui moissonne avec promptitude les Philistins, vous feroit concevoir une crainte salutaire de ses Jugemens ; l'aveuglement de ceux-ci, que la destruction de leurs Dieux réduits en poudre au pied de l'Arche sainte ne peut dissiper, vous feroit trembler dans l'appréhension d'un pareil malheur : la disposition du tout ensemble de ce Tableau, sa partition en deux grouppes principaux, la vérité & l'expression des attitudes, les caracteres & la variété des airs de têtes, la pré-

cifion des formes, l'élégance & la fimplicité du jet des draperies, la magnificence du lieu de la Scéne; la beauté & la régularité des différens édifices qui la décorent & la caractérifent, feroient autant de parties dont l'union vous engageroit à regarder ce morceau comme une des plus fçavantes, des plus fages & des plus heureufes productions de l'efprit, du craïon, du pinceau du Raphaël François.

Dans un autre endroit, vous remarqueriez les droits de la beauté, fondemens de la puiffance d'une époufe fur le cœur de fon mari ; & Efther, devant Affuerus, vous retraceroit la figure du privilége unique & admirable de l'Immaculée Conception de Marie, Mere de Jefus-Chrift. *Non tibi.* La fimplicité de cette compofition, fa forme triangulaire, la décence & la majefté de fes figures, l'expreffion de l'attitude & de la tête d'Efther, l'étonnement & l'empreffement d'Affuerus, la follicitude des Suivantes, la nobleffe & la dignité du tout enfemble, vous feroient de fûrs garans de la haute idée qu'on doit fe former, de la facilité avec laquelle *Antoine Coypel* compofoit, de fon intelligence dans la Poëtique des fcénes, & de la difpofition pittorefque des images, de la bonté de fon deffein, & de la fermeté de fon pinceau.

N°. 42.

N°. 27. Ici Judith vous montreroit la tête d'Holopherne; ce spectacle vous confirmeroit dans la ferme persuasion où vous êtes, que le Tout-Puissant a triomphé, triomphe & triomphera toujours de ce qui paroît le plus fort dans le monde, par ce qui est réellement le plus foible. Vous vous appercevriez au coup d'œil de cette image, que le *Valentin* a conçu l'idée de cette Héroïne sous des rapports qu'elle n'a certainement jamais eu, vous la trouvriez dessinée avec des traits qui conviendroient plûtôt à des Machabées, qu'à une foible Veuve : cette femme forte que le Peintre a voulu représenter, vous instruiroit plus que l'image ne vous en plairoit.

N°. 16. Non loin de là, vous verriez la calomnie confondue dans les deux Vieillards qui oserent accuser la chaste Susanne. Cet exemple mémorable ne pourroit qu'augmenter en vous l'amour déja très-fort pour la vérité. La maniere dont l'image de cet évenement est tracée, vous donneroit une idée peu avantageuse de l'esprit, du goût de dessein, du coloris du Peintre dont je parlois à l'Article précédent. Vous n'y trouvriez ni vérité dans la disposition, ni facilité dans les attitudes, ni noblesse dans les airs de têtes, ni fluidité, ni mollesse dans les contours, ni har-

monie dans les lumieres ; & vous pourriez avancer, que le sujet le moins bien traité, peut fournir matiere à la méditation la plus salutaire.

Vous admireriez à côté, dans le Jugement de Salomon, les effets de la Sagesse Divine, qui éclaire les Rois quand il s'agit de démêler le vrai d'avec le faux, malgré les ténebres du prestige & de l'imposture; la maniere dont le tout est dessiné & traité, vous affecteroit des mêmes sentimens que le Tableau précédent. Vous pourriez cependant avouer, que deux enfans qui se voyent en bas dans l'angle de la composition, sont corrects, pleins d'expressions, & assez bien colorés. N°. 12.

Tout près, Tobie qui se prosterne devant l'Ange remontant aux Cieux, seroit le dernier trait de l'Ancien Testament que vous auriez à considerer. La protection que Dieu accorde à ceux qui l'adorent & lui obéïssent, ranimeroit autant votre foi, & soutiendroit votre espérance, que le lumineux admirablement répandu dans cette composition, & la vivacité prodigieuse du coloris, vous étonneroient, tandis que le peu de noblesse des figures vous feroit promptement reconnoître les façons du singulier *Rembrant*. N°. 31.

De ces différens sujets de l'Ancien Testa- N°. 86.

ment, vous paſſeriez à un plus grand nombre du Nouveau. Le premier qui s'offriroit à vos regards, seroit une adoration des Rois. La foi de ces premiers Chrétiens n'auroit pas besoin de ranimer la vôtre : votre goût exquis pour la dignité qui devroit regner dans un si noble sujet, trouveroit beaucoup à y désirer, & encore plus à y critiquer : la forme du Tableau vous paroîtroit sans doute disgracieuse, elle est fort longue & peu haute. Les Bergers qui rendent leurs hommages au Meſſie nouvellement né, de la main de M. *Boucher*, (je vous ai rendu compte de ce Tableau dans ma premiere Lettre,) forment une compoſition fort ſupérieure en preſque toutes ſes parties, à ce morceau de Peinture de Paul Veroneſe.

N°. 35. De-là, vous paſſeriez à une Purification. Quel plus beau modele du sacrifice du cœur & de l'eſprit pourroit être offert à votre haute piété ! C'eſt une production du célebre Peintre François qui étoit votre illuſtre ami : je ne m'arrêterai pas à cet article, où l'on reconnoît plûtôt les talens d'un grand Peintre de portraits, que d'un Compoſiteur d'Hiſtoire Ancienne, d'autant plus que le ſtile de *Rigaud* vous eſt parfaitement connu, & que peut-être vous connoiſſez en particulier ce Tableau.

Vous vous arrêteriez ensuite à parcourir en gros & en détail, neuf ou dix, tant Vierges avec l'Enfant Jesus, que Saintes Familles. La premiere des Vierges qui fixeroit vos regards, seroit une de *Raphael*. Elle est N°. 96. celle où le petit Saint Jean, un genou en terre, adore le Messie encore Enfant, qui se voit nud & debout, appuyé contre les genoux de la Vierge sa Ste. Mere. La décence, la simplicité, la correction, la sagesse, le mode divin de ce morceau, vous sont sûrement connus par le moyen de l'Estampe, & des nombreuses Copies qui se trouvent presque partout. La Sainte Famille qu'on attribue à *Leonard de Vincy*, ne satisferoit en aucune N°. 82. maniere votre goût, relativement au dessein & au coloris. Deux autres du *Titien* le flatteroient beaucoup davantage, surtout, celle qui est de grandeur naturelle. Elle affecte- N°. 60. roit cependant moins votre esprit que vos yeux, ils seroient charmés par le précieux & le suave de son coloris. L'autre, où la Sainte N°. 81. Vierge a une main appuyée sur un Lapin blanc, n'entreroit point devant vous en comparaison avec la premiere. Celle d'*André* N°. 85. *del Sarte*, pourroit vous plaire un moment, par la maniere dont la composition est ramassée & ingénieusement grouppée, & par

le moelleux du pinceau qui l'a colorée, mais non par la précision dont elle auroit pû être dessinée. Un autre du *Guide* en petit, mériteroit peut-être spécialement vos affections ; sa grande simplicité, le node tendre & pieux qui l'anime, détermineroient sûrement votre suffrage en sa faveur. Une Sainte Vierge de *Rubens*, accompagnée, je dirois quasi d'une nuée d'enfans, ou Anges disposés en chapelet, pourroit vous en imposer par le brillant des carnations ; mais il ne pourroit vous cacher la bisarrerie & la fo''e des attitudes, l'incorrection & l'enflure des contours. La Sainte Famille de *le Brun*, connue sous le titre de son silence, vous est, je pense, trop familiere, pour qu'il soit nécessaire de vous en renouveller l'idée ; l'Estampe qui a publié ce Tableau, est entre les mains de tout le monde : vous regarderiez sans doute ce morceau avec surprise, il est un des mieux colorés qui soient sortis de la main de le Brun. Enfin vous finiriez par deux de *Mignard*, dont une de petite proportion ; vous y remarqueriez les graces que l'on lui connoît dans ces sortes de sujets : le Christ enfant a beaucoup de décence, il inspire du respect ; le goût du dessein en est très-pur, & le coloris moelleux. L'autre de grandeur naturelle

N°. 72.
N°. 61.
N°. 38.
N°. 45.
N°. 56.

mi corps, est connue sous le titre de la Vierge à la grape de raisin, vous y reconnoîtriez, comme à l'autre, les graces ordinaires de ce grand Maître, l'ami des formes Romaines; vous y trouveriez de la précision dans le dessin, un mode grave, sage & majestueux.

De ces mêmes sujets différemment traités, vous passeriez à une Fuite en Egypte, de grandeur naturelle, un peu plus demi-corps. Vous seriez touché à la vuë de ce Tableau, des épreuves, où l'Homme-Dieu, concurremment avec sa Sainte Mere & Saint Joseph, a été mis. Cet exemple pourroit servir à épurer la résignation, avec laquelle vous supportez les vôtres. Ce goût pour les coups d'œil gracieux que je vous connois, ne seroit nullement flatté par celui de ce morceau de Peinture, éclairé & peint malheureusement dans le goût de *Michel-Ange de Caravage*, quoique du Guide. N°. 92.

Vous quitteriez bientôt le Tableau précédent, pour considerer avec plus d'amour, une image très-sage & très-raisonnée, des effets de la parole de Dieu. Vous vous rappellez déja sans doute, Monsieur, ce beau morceau de *l'Albane*, où il a représenté Saint Jean qui prêche dans le Désert: quelle simplicité! Quelle douceur! Quelle variété d'expres- N°. 73.

sions! Quel silence! Quelle précision de dessein! Quels charmes solitaires! Quels accords! Quelle harmonie de couleur ! ce Tableau a pour moi des graces qui ne se montrent peut-être pas à tout le monde, peut-être en auroit-il encore des plus piquantes pour vous.

N°. 71. Le même Saint baptisant le Christ dans le Désert, du même Auteur, ne fixeroit pas si long-tems vos regards; il diroit peu à votre esprit, & ne pourroit soutenir le parallele avec son pendant.

N°. 26. Vous vous empresseriez ensuite d'admirer un chef-d'œuvre du génie pétillant, & de l'heureux pinceau du *Benedette*. Le zéle que le Messie y montre pour la gloire de la Maison de son Pere, apprendra, non à vous, mais à beaucoup d'autres, quel est le respect qu'on doit avoir dans les Eglises. Que d'objets vifs & piquants flatteroient dans ce morceau votre curiosité ! Ils exciteroient votre admiration malgré les grands défauts de composition, que l'éclat & le précieux du coloris, la franchise de la touche, la perspective aërienne empêchent presque d'appercevoir.

N°. 50. Les beautés piquantes de ce Tableau, ne contribueroient pas à faire valoir celui de *La Fosse*, qui représente le Messie parlant à la

Madeleine devant ſes Apôtres : je ne m'arrêterai pas plus à ce morceau, qu'il me ſemble que vous vous y arrêteriez vous même : la principale figure m'a parue avoir le moins d'expreſſions de toutes les autres qui n'en manquent pas, le tout en outre a une certaine peſanteur & quelque choſe de ténébreux, qui ne pourroient que vous rebuter.

Diſpoſez-vous maintenant, Monſieur, à la componction & à la reconnoiſſance ; vous allez devenir le ſpectateur des humiliations, des ſouffrances & des anéantiſſemens du Verbe incarné. Là, le Chriſt que les Bourreaux attachent à la Colonne, vous offriroit un ſpectacle terrible pour des Pécheurs qui ne veulent pas s'impoſer la moindre pénitence : la maniere dont ce Tableau eſt deſſiné, éclairé, la ſuavité de ſon coloris vous confirmeroient dans l'opinion avantageuſe que vous avez conçue du fameux *le Sueur*. N°. 36.

Plus loin, vous verriez ce Sauveur du Monde portant ſa Croix. Quel exemple ! Quel ſujet de condamnation pour ceux qui s'emportent contre la Providence, quand elle leur en envoye ! Vous ne pourriez, ce me ſemble, vous empêcher de faire une réflexion pittoreſque, à l'occaſion de ce Tableau de l'illuſtre le Brun ; vous vous diriez en N°. 53.

16 LETTRE

vous-même, les Peintres ont quelquefois adopté trop scrupuleusement les idées des Statuaires, & vous conviendriez que cette composition a un peu l'air d'un bas relief; peut être vous paroîtroit-il encore inférieur en expressions, au même sujet traité avec tant de succès par le sage Mignard.

N°. 52. En bas du morceau précédent, vous appercevriez le Messie élevé en Croix. Grand sujet de consolation pour les amateurs de cette même Croix! C'est par elle, c'est sur les épines que se consomme le grand ouvrage de l'élection, de l'adoption éternelle. Vous trouvriez sûrement, Monsieur, le Brun supérieur à lui-même dans ce Tableau: il a sçû conserver dans cette composition tumultueuse, beaucoup de tranquillité & de repos; l'heureux partage de la composition en quatre beaux grouppes, opere, ce me semble un effet si tranquille. Ce Tableau pourroit encore vous offrir bien d'autres parties admirables, comme les attitudes de certaines figures, certaines expressions vraïes & touchantes, & un certain accord de couleur qui n'est pas ordinaire à ce Maître, plus propre à épouvanter, qu'à toucher ou à réjouir.

N°. 94. Paul Veronese vous exposeroit ensuite un Calvaire. Je me suis souvenu en le voyant, d'une

d'une Inscription relative à ce triste sujet : permettez-moi, Monsieur, de vous en renouveller la mémoire.

>Esclave infortuné du plaisir, des honneurs,
>De tes crimes nombreux, vois le sanglant ouvrage :
>Un Dieu pour eux expire, enivré de douleurs,
>Pour conquerir ton cœur, que faut-il davantage ?
>Insensible Pécheur, à de si grands bienfaits
>Cesse donc d'opposer ta lâche indifférence ;
>Quoi, l'amour qui perça Jesus de mille traits,
>N'ouvriroit pas ton cœur à la reconnoissance !

Vous n'applaudiriez pas beaucoup à l'Auteur de cette composition, elle a un air trop froid & trop nud, l'équilibre n'y est point gardé, quelques expressions pourroient vous toucher ; mais vous n'y rencontreriez pas les meilleurs tons de la palette de ce grand Coloriste.

Enfin le *Bassan* vous montreroit le Christ N°. 13. au tombeau. Il me semble vous voir, Monsieur, pénétré de respect à la vuë de cette sage & pieuse composition : vous seriez sans doute fort touché du mode triste & lugubre que l'Auteur a sçû y répandre. La figure du

Chrift inanimé infpire de la vénération, la douleur & les regrets de fa fainte Mere font pénétrans ; une lampe qui éclaire la compofition, augmente la triftefſe & l'horreur par le faux jour qu'elle produit : vous pourriez remarquer avec moi, que le Peintre s'eſt paſſionné fur la principale figure qu'il a colorié avec amour.

N°. 75. Oubliez, Monfieur, les humiliations du Meſſie, venez contempler la majefté de l'Eſtre fuprême que le Guide s'eſt efforcé de caractérifer ; vous reconnoîtrez dans les différens traits qu'il a faifis dans ce petit Tableau, quelqu'unes des perfections invifibles de celui qu'il a tâché de rendre vifible : le grouppe des Anges qui le fupportent, & les deux autres qui font à fes côtés, font dignes de votre curiofité.

N°. 42. Paſſez de celui-là au raviſſement de Saint Paul. Ce Tableau vous eſt connu, il eſt bien digne de fervir de pendant à la vifion d'Ezechiel du Raphael ; mais l'humble Pouſſin penfoit qu'on lui auroit fait beaucoup d'honneur, fi on l'avoit deſtiné à lui fervir de couverture à titre de volet. Quel grouppe ! Quelles graces ! Quelles expreſſions ! Quelle pureté de contours ! Quelle admirable Image !

N°. 24. Vous contempleriez enfuite une Made-

leine qui pleure ses péchés, elle est de grandeur naturelle mi-corps. Ce morceau est une démonstration de la Béatitude Evangélique: *Heureux sont ceux qui pleurent.* Peut-être vous souviendriez-vous en le voyant, de ce Distique qui caractérise si bien les douceurs de la pénitence.

Fletibus & luctu sancti pascuntur amores,
Amplexuque Crucis jam Paradisus adest.

Ce Tableau vous paroîtroit mieux peint que bien dessiné, il s'y trouve moins d'expressions, & plus de fraicheur de pinceau.

Le Martyre de Saint Marc mériteroit de votre part une plus longue pause & une plus grande attention. Il me semble vous voir admirer la force que la grace Divine communique à ceux qui sont persécutés par les ennemis de la justice, ou de l'innocence. La Minerve qui a dirigé l'exécution de ce Tableau, vous y feroit remarquer une belle production de l'esprit & du pinceau de Paul Veronese; vous y admireriez cependant davantage la force de la couleur-locale, que la vérité & la pureté du dessein, & la conformité au Costume : vous seriez touché de certaines expressions, mais j'ai lieu de

N° 9.

B ij

penser que vous ne pourriez vous faire à une certaine bisarrerie qui se trouve dans presque toutes les Figures, les chevaux sur lesquels quelqu'unes sont montées, vous paroîtroient lourds, incorrects, mais vrais de couleur.

N°. 79. & 83. Vous parcoureriez ensuite avec rapidité un Saint Michel & un Saint Georges de Raphael,
N°. 23. & 55. un Saint Jerôme à genoux du *Titien*, une Madeleine de *Santerre* mi-corps,
N°. 46. & 77. une Sainte Cecile de Mignard, un mariage de Sainte Catherine, grandeur naturelle mi-
N°. 32. corps, de *Pietre de Cortonne*, un Saint Bruno en extase dans un Désert, du *Mole*,
N°. 84. & une petite Vierge en pied sans nom, qui s'occupe à coudre en présence des Saints Anges, du Guide. Le premier & deuxiéme morceau vous rappelleroient le pouvoir des Justes sur les esprits de ténébres. Le troisiéme vous exciteroit à la solitude intérieure & extérieure. Le quatriéme vous montreroit l'utilité de la pénitence. Le cinquiéme vous inviteroit à vous réjouir en Dieu. Le sixiéme vous diroit que le meilleur mariage, est celui qu'on contracte avec la sagesse & la sainteté. Le septiéme vous rappelleroit le bonheur de ceux que Dieu favorise d'extases surnaturelles. Le dernier vous feroit souvenir des avantages de la vie innocente & cachée

en Dieu. Vous trouveriez dans ces morceaux différens des beautés fort opposées. Ceux de Raphael vous paroîtroient, quoique précis, encore infectés du goût gothique ; mais coloriés avec beaucoup de légereté & d'agrément. L'autre du Titien, seroit pour vous un Tableau précieux de couleur, mais ténébreux ; celui de Santerre vous plairoit peu, par la fadeur de son coloris, & l'incorrection de ses extrêmités ; celui-là de Mignard vous satisferoit davantage par sa correction, son expression, le tendre & le gracieux du coloris. Pietre de Cortonne dans le sien peut-être vous étonneroit, le corps de l'Enfant Jesus est décemment disposé, dessiné très-correctement, même gracieusement, colorié avec beaucoup de force & de fraîcheur : vous admireriez peut-être les mêmes perfections dans les deux autres figures. Le Mole dans le S. Bruno vous paroîtroit fier, correct, vigoureux de pinceau, & un digne descendant de l'École des Carraches ; en voyant enfin le dernier, vous pourriez vous écrier, le précieux monument des talens du Guide ! Le mode vous en sembleroit ravissant par son air de sainteté, son repos, sa propreté toute simple, l'élégance de son dessein, la vérité & la majesté du jet des draperies, le tendre

& le gracieux du coloris : on y voit des petits enfans dans des attitudes silentieuses & respectueuses que vous ne pourriez vous lasser d'admirer.

N°. 54. Voici, Monsieur, deux Vertus Théologales qui viennent audevant de vous. La Foi d'abord sous les traits respectueux, simples que Mignard a sçû lui donner ; elle vous plairoit plus par sa sagesse, sa modestie, son recueillement, que par le tendre & le brillant de son teint & de tout ce qui l'environne. En-

N°. P. suite la Charité, cette vertu qui constitue votre caractere particulier, n'auroit pas à vos yeux reçu du dessein & du pinceau d'André del Sarto, les aimables caracteres que votre ingénieuse Poësie, ou votre mâle éloquence peuvent si efficacement faire appercevoir & admirer : vous seriez fâché de trouver quelque chose de pésant, d'incorrect, & un manque de Poësie, qui est si nécessaire dans un pareil sujet. Vous ne pourriez en même-tems qu'approuver la forme que le Peintre a sçû donner à son grouppe, & la maniere dont il en a sçû contraster les figures, l'esprit avec lequel il a caractérisé son sujet par des charbons embrasés, qui sont sur le devant, & des Pélerins qui vont loger dans un Hôpital qui s'apperçoit dans l'éloigne-

ment, ne vous plairoit pas moins.

Un exemple mémorable de Charité Payenne, si rare parmi ceux qui devroient avoir tous les traits de la Chrétienne, flatteroit peut-être davantage votre goût pittoresque; le Guide se montre fier & hardi dans ce Tableau mi-corps, de grandeur naturelle : cette image vous frapperoit peut-être autant, que la réalité l'auroit fait dans la prison Romaine. N°. 33.

Après vous être occupé, Monsieur, de représentations pieuses & saintes, vous pourriez passer à d'autres purement profanes. Deux traits de la vie de l'ancien Conquérant de l'Asie, seroient les premiers qui mériteroient votre curieuse attention. L'un, est un acte de clémence. L'autre un sujet de triomphe : souvent, les plus grands Vainqueurs, sont les plus clémens, notre invincible Monarque est la preuve encore récente de ma Proposition. Le *Dominiquin* dans le premier, vous attacheroit. Le vieux *Brughel* dans l'autre, vous étonneroit. La composition de celui-ci est prodigieuse, immense; ce seroit un assez grand embarras d'en compter seulement les figures. Quel a été celui du Peintre pour les dessiner & les colorier ! Il me semble cependant que vous trouveriez N°. 76. N°. 25.

B.iiij

ce Tableau plus admirable, par la patience qui a été nécessaire pour l'exécuter, que recommandable par beaucoup de parties de la composition, du dessein & de la cromatique qui y sont à desirer.

L'autre, qui représente Timoclée présentée à Alexandre, est asservie aux meilleures regles de l'art, les expressions en sont la partie triomphante, c'étoit la favorite de son auteur. Vous y admireriez la précision du dessein de chaque figure en particulier; mais vous regretteriez d'y trouver quelque chose, qui tient un peu trop de la Statue: vous pourriez encore reprocher au Dominiquin, d'avoir été trop amoureux en cette occasion, du dispositif des bas-reliefs; je pense même que vous pourriez le soupçonner d'avoir été plagiaire pour cette fois. Le coloris vous paroîtroit vif & fort, mais en même-tems sec & dur en quelques parties; ce morceau en général plairoit plus à votre esprit, qu'à vos yeux.

N°. 6. Vous considereriez ensuite un trait d'Histoire Romaine, qui caractérise parfaitement le génie rusé des Italiens. Ce Tableau seroit pour vous une nouvelle perle à la couronne du Poussin. Le grand nombre des figures, la difficulté de les groupper, sans diminuer

le tumulte de l'action, le mouvement des attitudes, précipitées ou effrayées : les airs de têtes animées par des passions vives & subites, la légereté des draperies voltigeantes ; toutes ces circonstances étoient autant de difficultés, dont l'Auteur a sçu se débarrasser avec succès. Vous admireriez le goût & la disposition des Édifices, qui forment le lieu de la scéne, & le théâtre de l'événement ; peut-être y desireriez-vous un peu davantage de fraicheur & d'éclat dans le coloris ; mais vous sçavez mieux que moi, le peu de cas que le Poussin faisoit de ce charmant vernis d'une composition ; il n'aimoit pas le fard. Vous trouveriez certaines figures de ce morceau, dignes de Jules Romain. Malgré toutes ces belles parties, vous prefereriez, ce me semble, la peste des Philistins, à l'enlevement des Sabines.

Quel contraste entre ce morceau, & celui sur lequel vous jetteriez ensuite vos regards ! Il est de l'illustre le Moine : peut-être le connoissez-vous ; en tout cas, permettez-moi, Monsieur, de vous en rappeller les beautés. Il me semble vous les voir remarquer toutes avec vivacité. Quelle décence ! Quelle noblesse ! Quelle justesse & quelle harmonie dans la composition ! Toutes les

N°. 39.

parties se prêtent un secours mutuel, nulle n'est indigne de l'autre, aucune ne se trouve hors d'œuvre, toutes jouent le rôle qui leur est propre, les unes avec plus de dignité, les autres avec plus de vivacité, celles-ci avec plus de curiosité. Quelle vie répandue dans toutes les attitudes ! Que de noblesse dans les airs de têtes ! Que de souplesse & de noblesse dans les contours ! Quelle heureuse distribution de la lumiere ! Qu'elle est bien réunie au centre ! Quel éclat ! Quelle fraicheur ! Quelle suavité ! Que de graces réunies dans la maniere dont ce Tableau est coloré ! Il fixeroit vos regards, comme je l'ai vu fixer ceux des plus inquiets ; il vous flatteroit, comme il m'a flatté moi-même, il vous enchanteroit avec tous les amateurs, les connoisseurs & les Artistes. Quelle perte que celle d'un tel Peintre ! Scipion après cette action de continence qu'il a tant honoré dans la postérité, auroit-il pû s'imaginer, qu'un jour ce trait de sa vie seroit immortalisé d'une maniere si noble & si touchante ? Permettez-moi, cependant, Monsieur, de vous avouer, qu'il se trouve, ce me semble, un peu plus de vérité ou de vraisemblance dans le même sujet traité par Monsieur Restout, que dans la composition de le Moine ; ce

dernier y a mis un peu trop de repos, l'autre un peu plus de tumulte, circonstance qui me paroîtroit plus naturelle à l'événement.

Vous quitteriez ce beau Tableau, pour en considerer avec non moins d'attention, un autre du Dominiquin. Renaud & Armide vous rappelleroient les erreurs, où la passion amoureuse nous engage ; ils vous offriroient en même-tems deux figures prononcées dans le goût fort & vigoureux des Carraches : vous leur trouveriez des expressions vraïes & touchantes. On voit des Amours dans des attitudes variées & naturelles, ils sont d'une figure aimable, le dessein en est scrupuleusement arrêté. Le lieu de la scéne, quoique riche, vous paroîtroit peut-être susceptible d'agrémens plus legers, & de graces plus badines : vous y desireriez encore un peu de ce beau fard, que je préconisois plus haut, dans le Tableau de le Moine. N°. 87.

Un beau morceau du Mole, paroîtroit ensuite à vos yeux : vous y admireriez la tendresse & l'amour, avec lesquelles Clorinde panse les plaïes de Tancrede, vous avoueriez, que rien n'est si ingénieux, qu'une femme amoureuse. Trois figures forment N°. 89.

un grouppe bien entendu, contrasté avec vérité. Quelle force, Quelle précision dans le le dessein! Quel éclat, Quelle fierté dans le coloris! Quels agrémens dans le lieu de la scéne! Quels hommes que les descendans des Carraches!

Après avoir épuisé, Monsieur, les sujets d'Histoire, vous tourneriez vos regards peut-être un peu fatigués, sur ceux qui sont tirés de la Fable; un sujet pris des Métamorphoses d'Ovide, piqueroit doublement votre curiosité, traité, peint par le Titien, il vous offriroit une décoration de scéne des plus charmantes; il vous flatteroit par des graces plus vraïes, plus naturelles & plus piquantes. Composé, dessiné par le Corrége, il auroit plus de force & plus de fierté, avec moins de vérité, plus de bisarrerie, peu de correction.

N°. 5. & 74.

N°. 63. & 64.
Apollon & Daphné, Biblis & Caune, deux autres sujets tirés des Métamorphoses, traités en petit par l'Albane, pourroient vous amuser par leur galanterie, l'un avec un paysage plus agréable, l'autre plus nud.

Quatre morceaux Poëtiques suivroient ensuite; ces sujets, plus qu'aucun autre, sont précisément de votre ressort. L'un représente le triomphe d'Hercule, l'autre, celui de

Flore; celui-ci de Louis XIII. encore enfant, entre les bras de la Victoire : celui-là, la conquête de la Franche-Comté, esquisse terminée. Le premier de *Noel Coypel*, est N°. 41. une image des récompenses promises à la vertu ; vous l'y verriez couronnée de l'Immortalité par Jupiter, en la personne d'Hercule : ce Tableau a de la force & de la fierté.

Le second de Poussin, est une image plus N°. 14. galante & plus agréable. Peut-être y verriez-vous à regret, la principale figure, moins belle, moins suelte, moins gracieuse que quelques Nimphes qui l'accompagnent ; particuliérement celle qui précede la marche en dansant : Y a-t'il cependant rien de comparable à la brillante, à l'aimable Flore ? Il me semble vous voir encore desirer dans le tout ensemble, quelque chose de plus enjoué, de plus leger : Y a-t'il quelque chose d'aussi galant, que le triomphe de cette Déesse ? Quelle composition exige plus que celle-ci, du riant, du badin, du volage ? vous reprocheriez au Poussin, de n'avoir conservé que le sérieux des graces Romaines, sans en avoir pû fixer la finesse, & la friponerie fugitives : le Poussin avoit une ame un peu trop Philosophique, pour répandre tout le sel de la galanterie dans un sujet,

qui mériteroit d'être traité par les Graces mêmes. Vous pourriez aussi critiquer le goût du coloris, qui est égal de ton, un peu mat, même gris, il ne répond nullement à la vivacité, au pétillant que demandoient toutes les circonstances d'un renouvellement de saison.

N°. 51. Le troisiéme de *Vouet*, est composé & dessiné d'une maniere qui tient un peu de l'enthousiasme; mais celle dont il est colorié, ne répond pas à ce beau feu.

N°. 37. Vous voici, Monsieur, arrivé à une composition glorieuse pour le Brun; vous seriez obligé de convenir, après l'avoir approfondie, que ce grand Génie a également bien traité les sujets Poëtiques, Allégoriques & les Militaires, & qu'en ces trois genres, sur-tout le dernier, nul Peintre ne peut lui être comparé, & qu'aucun autre dans la suite ne pourra peut-être l'égaler. Quelle vigueur, Quelle fierté, Quelle hardiesse, Quel héroïsme de composition! Quel feu dans les attitudes! Quelle majesté dans le Vainqueur! Quelle frayeur dans les Vaincus! Quelle agitation dans le tout ensemble! Que chaque Figure est bien dessinée, prononcée suivant son caractére & le rôle qu'elle joue! Que le jeu de la Lumiere est

terrible! On pourroit encore ajouter que ce Tableau est vigoureusement, précieusement colorié. Il ne faut pas s'étonner que deux des plus habiles Graveurs*, dont la France se glorifie, se soient empressés de le graver à l'envi.

*Edelink G. Audram.

Il vous reste, Monsieur, trois, *ex Voto*, à parcourir. L'un est de Paul Veronese, l'autre de *Lanfranc*, le dernier du Poussin. Dans le premier, vous trouveriez quelques parties dessinées avec caractére, un Christ enfant l'est avec plus de mollesse, un Saint Georges avec fierté; vous trouveriez aussi le tout coloré avec beaucoup de soin & de force. Dans le deuxiéme, vous remarqueriez le peu de noblesse & la bisarrerie d'esprit de l'Auteur, vous lui tiendriez en même tems quelque compte de l'expression qu'il a mise dans les attitudes; mais vous ne pourriez lui passer le ténébreux de son coloris, il seroit à souhaiter que le tout à cet égard fût aussi pur qu'un Surplis d'un des Peres de l'Eglise qui est à genoux sur le devant de la composition. Le dernier plus grand que nature, représente la Vierge au pilier, ou Notre-Dame d'Atocha. Ce Tableau vous est sans doute connu, il est un des meilleurs de ceux qu'on a tirés du Cabinet du

N°. 90.

N°. 2.

N°. 19.

Roy ; il est digne de Michel Ange & d'Annibal Carrache, c'est tout dire ; je ne pense pas que vous vouliez me contredire. L'admirable morceau de Peinture !

N°. 11. 15. 17. & 20. De-là vous viendriez vous instruire & vous égayer, par la vûe des quatre Saisons de l'année, que ce même Peintre a sçu caractériser, par quatre traits fort-intéressans de l'ancien Testament, ces Tableaux ne vous sont pas inconnus : ainsi il n'est pas nécessaire que je vous en donne une idée abregée ; je me contenterai de m'écrier avec vous: Que le Païsage est riant dans le Printems ! Qu'il est embrasé dans l'Été ! Qu'il est solitaire dans l'Automne ! Qu'il est horrible & ténébreux dans l'Hyver ! Que l'évenement qui caractérise cette derniere partie de l'année est effrayant ! Vous avez sans doute déja remarqué que les Figures de ces quatre compositions ne sont pas du meilleur goût de dessein, & que leurs proportions sont un peu courtes ; à proprement parler, le Païsage y devient le principal, les Figures ne sont que l'accessoire : sans doute, Monsieur, il vous paroîtroit tems d'en venir aux Païsages, mais nous avons encore quelques Morceaux de Mode & de fantaisie à examiner. Le premier qui se présente est
une

une Bacchanale du Pouſſin : vous avoüeriez, en la conſidérant, que nous en avons vû enſemble, de la même main, de plus animées ; vous trouveriez cependant le grouppe de celle-là bien entendu, heureuſement contraſté, les différentes parties bien prononcées, vous n'en diriez pas de même de la maniére dont le tout eſt colorié.

Le ſuivant eſt un Tableau du Valentin, N°. 30. mi-corps, de grandeur naturelle, il repréſente une Bohëmienne qui dit la Bonne-avanture ; vous y reconnoîtriez un bon Diſciple de Michel-Ange de Caravagge. Les têtes ont du caractére, les attitudes de la vérité, le coloris de la force & de la vigueur.

Un Morceau preſque dans le même goût, N°. 70. vous paroîtroit ſupérieur au précedent. Le Dominiquin, à qui on l'attribue, y a repréſenté un Concert à mi-corps, vous admireriez la maniére, dont les Figures ſont diſtribuées autour d'une table, l'entente avec laquelle elles ſont grouppées, la variété des airs de têtes, leurs expreſſions, la variété des attitudes ; le coloris n'en auroit peut-être pas aſſez de grace pour vous : mais vous conviendriez, au moins, qu'il a beaucoup de force & d'effet.

C

Vous seriez ensuite agréablement surpris, à la vûe d'un Tableau en petit, de *Probus*. Que ne puis-je réellement le mettre sous vos yeux! Le sujet en est la Paix de l'Archiduc Albert avec la Hollande. La multitude des Figures est au centre de la composition, des Arbres & des Lointains en forment l'équilibre; tout y est dessiné avec exactitude, les têtes sont autant de Portraits: vous vous extaseriez sur l'exactitude du Peintre qui n'a rien négligé, carnations, cheveux, habillemens, armures, chevaux, artillerie, drapeaux, chariots, feuiller des arbres, éloignemens : tout est traité, peint dans le goût qui lui est particulier. Ce Tableau seroit à vos yeux inapréciable, si la fonte du coloris étoit égale à toutes les autres parties que je viens d'accuser, vous vous appercevriez bien-tôt qu'il a un peu de sécheresse & de dureté.

No. 34.

Delassez-vous maintenant, Monsieur, de l'application avec laquelle vous avez considéré ces beaux morceaux de Peinture. Venez égarer votre vûe sur ces Païsages; nous y sommes enfin arrivés, réjouissez-vous à la vûe de fêtes champêtres, amusez-vous à considérer les effets prodigieux de la couleur locale dans les fruits, de la patience &

de l'intelligence des plus fameux Peintres des Pays-Bas, admirez la Nature imitée & contrefaite dans les moindres objets & jusques dans ses plus petits effets.

Nous avons une douzaine de Païsages à vous offrir. Le premier est de *Rubens*, il est surnommé l'Arc-en-Ciel; un autre est du *Dominiquin*, celui-ci est du *Mole*, celui-là du *Feti*; deux sont de *Berghem*, quatre de *Claude le Lorrain*, un de Paul *Bril*, le dernier du *Bassan*; que d'aimables, gracieuses & amusantes scénes! Le premier seroit piquant pour vous. Le lieu de la scéne, le repos des Figures, qui sont une Bergere assise & des Moutons, le choix des Arbres, le précieux, le suave du coloris, la vaguesse du tout ensemble. Toutes ces beautés réunies contribuent, de concert, à rendre cette Pastorale le rendez-vous des amours innocens. Le gracieux coup d'œil, qu'un tel morceau de Peinture! N°. 62.

Celui du Dominiquin, offriroit à vos regards beaucoup plus de perspective & une plus grande quantité d'objets, mais la hauteur où il est placé, ne vous permettroit pas de les distinguer parfaitement: vous y sentiriez regner la fierté des Italiens, & vous regreteriez que ce Païsage n'ait pas N°. 88.

C ij

été colorié par quelque fameux Flamand ou Hollandois.

No. 95. Le troisiéme du Mole, représente une Bergere qui écrit sur l'écorce d'un Arbre. Il est heureux de composition, gracieux de dessein, fort & piquant de couleur. Vous conviendriez que ce Peintre avoit des talens particuliers pour arrondir les objets & les faire valoir par des oppositions.

No. 80. Le suivant du Feti, est historié d'une Femme qui file, accompagnée de deux enfans, une autre Figure dans le fonds paroît labourer. Vous trouvriez dans ce Tableau bifarre à la vérité, des beautés singulieres; vous diriez que le Feti est un Peintre, sinon gracieux, du moins d'un caractére fier & hardi.

No. 67. & 68. Le cinquiéme & le sixiéme de Berghem, sont inégaux en composition, en touche des animaux, en légereté de fonds, en vaguesse de l'air; celui où une Bergere file, entourée d'animaux, est d'une grande précision de dessein, & exquis de pinceau, il vous amuseroit & ne vous plairoit pas moins.

Ceux de Gelée sont d'une grandeur fort inégale, deux sont fort petits, les autres plus grands que je n'en avois pas encore vû:

dés deux derniers, l'un est historié d'un événement, auquel on a donné le nom de débarquement de Cléopatre : vous trouveriez sans doute à redire, que l'Auteur se soit avisé de traiter un Sujet si peu proportionné à ses talens ; les Figures ont un air sérieux & guindé, & ne forment nullement la scéne qui étoit à représenter. Au surplus, faisant abstraction de cette partie historique du Tableau, vous donneriez de grandes louanges à ce qui n'est qu'accessoire, si on le regardoit comme un morceau d'Histoire, mais qui devient principal, quand c'est à titre de Païsage qu'on le doit considérer. Vous y remarqueriez une vaguesse rare & admirable, la lumiere qui est celle d'un lever de Soleil, est tellement entendue, qu'on n'en jouit parfaitement, qu'autant qu'on le regarde d'une certaine distance : le superbe Palais qui décore un des côtés du Tableau, vous paroîtroit d'un grand goût ; il est dessiné avec beaucoup de précision ; des Vaisseaux qui sont de l'autre côté & assurent l'équilibre de la composition, vous étonneroient par leurs détails immenses, les effets d'une perspective marine, où les accidens célestes vont se peindre, vous charmeroient : l'illusion ne peut presqu'aller plus loin. L'autre qui lui

No. 1.

C iij

38 LETTRE

No. 10. sert de Pendant, a vraisemblablement son site sur les côtes d'Italie ; il représente un de ces jours d'Eté où le Soleil, après avoir échauffé l'air, se dérobe aux yeux des Mortels. Le Port qui se voit sur le devant, les eaux de la Mer, les airs, tout paroît embrasé. Vous trouvriez, ce me semble, les Figures d'un goût plus relatif à la Marine, bien dessinées, mieux touchées, coloriées avec plus d'esprit, plus de fraicheur, que celles de son Pendant. Vous ne pourriez qu'approuver tous les autres Objets qui sont prononcés avec la plus grande exactitude. Les deux petits de ce Maître vous paroîtroient peut-être de mince valeur ; mais on y apperçoit toujours du bon, de l'agréable, du vrai, malgré l'incorrection des Figures, des animaux, & la crudité du pinceau.

No. 22. Vous quitteriez à regret ces beaux Morceaux de Claude le Lorrain, pour vous amuser d'un autre de Paul Bril. Vous ne pourriez en louer le dessein, ni la touche des Chévres & des Moutons, dont le Troupeau revient de la Plaine & regagne sur le premier Plan la Ferme & la Bergerie ; mais vous admireriez la grandeur de l'ordonnance, la vastitude du Pays que l'on voit à découvert, la richesse d'une espéce de Châ-

teau isolé, qui sert d'un côté à entretenir l'équilibre, & de repos à la vuë; le tendre des fonds qui semblent se perdre dans les Cieux, leur vaguesse vous enchanteroient : il y a quelque chose dans tout l'Ouvrage de vif & de piquant, accompagné d'une certaine fierté, qui constituë le caractere particulier de l'Auteur : beaucoup d'amateurs prefereroient le goût tendre & agréable des Brughels; mais tous les hommes n'ont pas les mêmes idées, ni les mêmes sentimens; il eût été agréable pour le Public, qu'on l'eût mis dans le cas de faire la comparaison de ces deux grands Paysagistes; mais n'y ayant aucun morceau du dernier, le parallele ne lui est pas possible.

Pour le dernier, vous verriez une Vendange du Bassan, le Paysage n'y est qu'accessoire, les Figures au-dessus du quart du naturel, occupent presque le champ du Tableau; la composition vous en paroîtroit un peu froide, mais elle est piquante de coloris. No. 21.

Enfin voici deux Nôces de Village, rejouissez-vous, Monsieur, la premiere, dans le goût Italien, est d'*Annibal Carrache*, l'autre, dans la maniere Flamande de Rubens. Voici un parallele à faire. Vous trouvriez les Sujets à peu près égaux en gran- No. 59. & 69.

C iiij

deur, les Figures sont de la même proportion, le lieu de la scéne, dans l'une & l'autre, est une Campagne ombragée, le nombre des Figures n'est pas, à la vérité, tout-à-fait pareil; vous trouvriez celle de Rubens, qui en est la plus chargée, plus tumultueuse que l'autre; celle d'Annibal moins meublée, plus sage & mieux entendue de composition. Le lieu de la scéne dans celui-ci est plus riche, plus décoré; dans celui-là, plus pauvre, plus nud; dans le premier, tout est d'un côté de la composition, tandis que l'autre se trouve vuide & sans le moindre objet épisodique. Dans le second, il se trouve un mêlange heureux d'Arbres, de Fontaines, de grouppes, habilement liés les uns aux autres, ce qui contribue à entretenir un équilibre parfait dans le Tableau. Les Figures de l'Italien sont dessinées avec précision, quelqu'unes avec légereté, d'autres avec beaucoup de grace: celle du Flamand sont courtes, massives, sans choix, ignobles, gueuses & misérables; mais d'un autre côté, elles sont dans des attitudes si animées, que vous vous étonneriez avec tout le Monde, de voir, pour ainsi dire, remuer les Danseurs de Rubens, tandis que les attitudes de son rival les font paroître

immobiles, les Danseurs en paroissent presqu'autant de statues, ce qui rend le tout ensemble silentieux, triste, sévére & peu agréable : Rubens en outre a sçu ramasser dans son Sujet, tous les accidens qui peuvent ou égayer, ou toucher, ou enrichir une Nôce ; on y voit en particulier dix Danseurs qui embrassent la Danseuse, chacun dans une attitude différente & toutes d'un feu, d'une expression à ravir ; vous pouvez juger du reste par cet échantillon. Annibal au contraire n'a introduit que quelques Danseurs qui se préparent & se livrent à cet exercice en vrais Pédans, & d'un air fort peu animés : enfin ce qui fait briller la Nôce de Rubens avec éclat, ce sont la fraîcheur & la vivacité avec laquelle tout y est colorié, ce qui en fait une espéce de petit prodige pittoresque, tandis que son voisin qui a négligé cette belle partie, n'attire pas le spectateur paresseux d'applaudir, & le rebute par la sécheresse, le dur, l'obscur de son coloris : qu'en penseriez-vous, Monsieur, après les avoir examinés ? Auquel des deux donneriez-vous la préférence ? Tout le Monde admire l'emportement, la fougue, si j'ose dire, de la Nôce Flamande : on se récrie sur le rare artifice de son pin-

ceau ; on demeure immobile, interdit devant son Tableau : à peine s'arrête-t'on devant celle d'Annibal, on n'entend aucune voix s'élever, parler en sa faveur. Quelle différence d'effets sur les esprits !

Je vous ai reservé, Monsieur, trois Morceaux, que vous regarderiez, sans doute, comme vos amours : deux sont incomparables en leur genre, l'autre est un Morceau très-singulier. Les deux premiers sont des miracles de coloris & une preuve évidente du pouvoir de la couleur locale :

N°. 65. & 66. ils sont l'un & l'autre en petit, de la main de Philippe *Vowermans*. Le premier représente une Dame à cheval, habillée en Amazone, accompagnée de plusieurs Cavaliers. Le second, des Chevaux qu'on essaye dans une écurie. Tout y est dessiné avec une précision extraordinaire, les Chevaux ont toute la vivacité & tout le brillant du naturel. Tous les Objets y sont clairs & lumineux, jusques dans les parties des Tableaux les moins éclairées. Quels prodiges de patience & d'intelligence !

N°. 28. L'autre Tableau singulier, dans son espéce, est d'Abraham *Mignon*. Un nid d'Oiseaux est dans le centre de la composition ; le pere & la mere viennent donner à

manger aux petits, en bas font des Poissons, à côté des Grenouilles, Serpens & autres Reptiles qui se glissent entre les feuilles de Plantes aquatiques ; différentes Plantes avec leurs fleurs, font dispersées çà & là ; ici c'est une Marguerite, là des Cocliquos. Enfin le haut est terminé par quelques arbustes-broussailles. Vous n'y trouvriez pas, Monsieur, un si grand effet de clair-obscur qu'on remarque dans beaucoup de Tableaux, ni une si grande fonte de couleur, que dans les Morceaux précedens ; mais vous ne pourriez vous empêcher de convenir, qu'il est impossible de pousser plus loin le détail presqu'infini des parties. Quelle attention ! Quelle recherche !

Vous ne quitteriez pas, Monsieur, cet admirable sanctuaire de la Nature, sans jetter au moins un coup d'œil sur les Portraits, ils sont au nombre de douze, de différente grandeur, & de différens Maîtres. Le premier est de Rigaud, il représente le Roi alors dans sa minorité : ce Portrait est très-connu par l'Estampe qui l'a publié, & le grand nombre de copies qui en ont été faites. N°. 47.

Le deuxiéme est de François Porbus. Il représente Henri IV. auguste Quatris-ayeul de notre invincible Monarque. La N°. 58.

figure, quoiqu'en petit, est en pied; la tête est ressemblante, elle a beaucoup de force, & en même-tems quelque chose de gracieux. Le tout est peint avec un certain brillant, une certaine vivacité qui font plaisir.

N°. 57. Le troisiéme est de Jeannet. On reconnoît Henri II. qui est en pied, il est peint proprement; mais vous ne pourriez vous empêcher d'avouer, que ce morceau est de petit goût.

N°. 72. Le quatriéme, est le Grand Maître de Vignacour, de Michel-Ange de Caravagge: à ce nom, vous ne feriez point étonné de la fierté, même du terrible qui regne dans toute la figure, qui de grandeur naturelle, se voit en pied & armée de toutes piéces. Elle est accompagnée d'un côté, d'un Page qui tient le Casque du Grand Maître : il auroit été, ce me semble, à propos, qu'il s'en trouvât un de l'autre, la figure principale se feroit trouvée au milieu, le Peintre l'a laissé à desirer.

Le cinquiéme est de la main de *Raphael*. C'est un Buste du Précepteur de Charles-Quint, alors Cardinal, & ensuite Pape, sous le nom d'Adrien VI. Vous trouvriez ce Portrait dessiné dans le goût de son Auteur, sans effet de couleur brillante, & vif sans

clair obscur ; & vous avoueriez que cette demi-figure a un air fort froid.

Le sixiéme de la main du Titien, a plus de grace, plus de force, plus de piquant que le précédent. Il représente le Cardinal Médicis. Vous le trouvriez colorié d'un grand goût, & saillant par le moyen des oppositions de clair & d'obscur que l'Auteur a sçu ménager. C'est un simple Buste.

Les septiéme, huitiéme & neuviéme, N°. 3. 8. sont du fameux *Vandeik*; il a réuni toute & 91. sa capacité, pour attraper dans les deux premiers, la ressemblance de son cher Maître, le célebre Rubens, de son Epouse, de leur fils & de leur fille. Vous admireriez ces deux Portraits, grands comme nature en pied ; on ne peut rien voir de plus ressemblant, de mieux peint : quoique les figures soient habillées de noir , il regne des graces d'autant plus aimables, qu'elles sont naturelles. Le clair obscur est ménagé avec beaucoup d'art, il est sans fracas, les têtes de chaque enfant sont ravissantes ; & pour l'expression, & pour la vie que le pinceau du fameux Vandeik a sçu y mettre. Les aimables portraits ! Le troisiéme n'est pas moins beau. C'est celui du Comte de Lux, tenant une Orange. Ce Portrait de

N°. 48. & 49. grandeur naturelle est d'un vrai à charmer; le Peintre y triomphe à son ordinaire par les charmes de son coloris; effets des étoffes, du linge, brillant de la lumiere, reflets, dégradations de teintes, suavité, accord, fonte des couleurs; enfin tous les accidens qui peuvent se remarquer dans la Nature, sont rendus avec une facilité & une exactitude, qui vont jusqu'à tromper le Spectateur. Vous ne pourriez vous lasser d'admirer l'illusion où vous jetteroit une aussi aimable imposture.

N°. 73. Le dixiéme est d'*Antoine More*, il représente une espéce de Magistrat Flamand. La tête de cette Figure, grande comme nature, mi corps, est la partie de ce Portrait la mieux traitée, on y apperçoit de la vérité, du caractére; le Peintre a attiré sur elle toute la lumiere & l'a fait valoir par ce moyen plus que tout le reste. Il l'a peint au reste avec un brillant & une vigueur qui sentent beaucoup le bon Maître.

Les deux derniers sont au pastel de *Vivien*. Ce sont deux Bustes, l'un représente Monseigneur le Duc de Berri, l'autre l'Electeur de Baviere, le nom de leur Auteur fait leur éloge, vous y trouveriez de la force, du tendre & de l'expression.

Je finis, Monsieur, ma Lettre, par les Desseins, qui ne sont peut-être pas la partie des différentes beautés qu'on admire au Luxembourg, la moins digne de votre curiosité. Je vais essayer de la satisfaire sur cet article, à condition toutefois que vous me pardonnerez d'avance mes méprises sur ceux qui en sont les Auteurs. Le Catalogue des Tableaux laisse le Public y deviner à cette occasion : vous sçavez, Monsieur, combien je suis peu versé dans l'art divinatoire ; mais véritablement je le suis encore moins que vous ne le pouvez penser, dans une matiere où il est si aisé de se tromper.

Les Desseins, Mr. dont j'ai à vous parler, sont au nombre de vingt ; ils sont très-certainement de différens Maîtres, & de Peintres de différentes Ecoles : le goût, la touche, le fin ne se ressemblent pas davantage. N'allez pas cependant vous imaginer, que ce soient des morceaux comparables aux Ouvrages singuliers que vous sçavez conduire en ce genre avec tant d'artifice. Les Raphael, les Jules Romains, les Polidor, les Titien, les Bassan, les Rubens, les Poussins étoient des Peintres; leurs Desseins ne sont presque que l'ame de ce qu'ils méditoient ; souvent la correction y est négligée, les

objets n'y ont presque jamais de relief, encore moins de dégradations & de perspective aërienne, & ils réfléchissent presque tous également la lumiere. Ces habiles hommes auroient peut-être été surpris, si vous aviez été leur Contemporain : Quels éloges n'auroient-ils pas donné à la hardiesse, avec laquelle, au moyen du simple noir, vous entreprenez sur un fond blanc de le disputer, pour ainsi dire, aux couleurs dont ils se servoient pour saisir la locale ! Ils auroient sans doute été très-étonnés, quand il leur auroit semblé appercevoir des couleurs dans vos Desseins, où vous n'en mettez cependant pas. Qu'il est rare de trouver une patience égale à la vôtre, seconder un génie aussi beau & aussi vigoureux que le leur ! Que ne donnerois-je pas, pour que vos Desseins soient connus de toute la Terre ! Ceux qui sont tirés du Cabinet du Roi, sont au Camayeux, ou arrêtés à la plume, & lavés au bistre pur, ou mêlé avec de l'Encre de la Chine, ou hachés à la plume. Il me semble en avoir remarqué six, qu'on peut assurer être de la main de Raphael. Le premier & le plus considérable & le plus admirable, est celui dans lequel l'Auteur a voulu représenter le moment, où Attila à la tête de son Armée, rencontre

Ce Dessein se trouve au Tableau. N°. 96.

SUR LES DESSEINS. 49

contre le Souverain Pontife de Rome, qui étoit venu au devant de lui, tandis que les Saints Apôtres Pierre & Paul lui apparoiffent en l'air. Je ne m'arrêterai pas, Monfieur, à vous faire une analyfe exacte de cette magnifique compofition, elle vous eft parfaitement connue, & prefqu'à tout le monde, par les Copies, les Eftampes & les Tapifferies qui l'ont publiée. Je vous rappellerai feulement, que les contours en font fcrupuleufement arrêtés, que les expreffions en font vives & touchantes, les airs de têtes nobles & majeftueux, les attitudes faciles & variées; le tout eft fait avec une légereté qui étonne. On peut dire qu'une partie de l'efprit Raphaëlique s'eft évaporé dans ce Deffein incomparable. On voit enfuite du même Maître une Scéne. Ce morceau paroît un prodige de Deffein, la précifion avec laquelle chaque figure eft arrêtée, prononcée, eft unique en fon efpece, ce n'eft, à la vérité, prefque qu'un trait; mais il femble animer chaque Acteur de cet événement faint & édifiant: Quelles expreffions! Quel accord & quelle harmonie de compofition! Les Ombres font prefque infenfibles dans ce morceau, à la réferve du fonds, qui eft un peu plus teinté pour faire fortir les figures,

Sous le Tableau.
N°. 87.

D

il fait beaucoup moins d'effet que le précédent ; celui qui lui sert de pendant, & paroît être une espece de Gloire, sent les façons du même Auteur ; mais en presque toutes ses parties, il paroît inférieur au dernier. On admire encore de ce Peintre, un Christ qu'on met au tombeau. Ce Dessein a été, ce nous semble, gravé & publié dans le Recueil de Monsieur Crozat, je ne doute pas qu'il ne vous soit parfaitement connu, la composition en est très-heureuse & très-sage, les formes très-précises & très-élégantes, les ombres sont un peu plus fortes que dans les précédentes, l'effet en est aussi plus piquant. Une petite Vierge qui tient l'Enfant Jesus sur ses genoux, paroît encore de la même main, si toutefois il n'est pas d'André del Sarto ; la simplicité qui regne dans cette figure, mode particulier à Raphael, me feroit pancher pour l'affirmative. Le Dessein qui sert de pendant à ce dernier, est une étude du Saint Michel de ce Peintre, on n'y apperçoit point la même pureté de contours, que dans les précédens : quelques Connoisseurs prétendent pour cette raison, qu'il est copie du Dessein original ; mais j'aurois peine à me rendre à leur avis. Vous sçavez mieux que moi, Monsieur, les pei-

Sous le Tableau. N°. 77.

Au même endroit au-dessus.

Id.

nes que se donnoit ce grand Homme, pour raisonner ses idées, & fixer les beautés idéales dont il étoit, je dirois presque créateur. Pour parvenir à ce but, il consultoit différens naturels, & les Antiques relatives à son sujet : il n'étoit pas facile de faire tout d'un coup une étude qui lui donnât ce qu'il cherchoit, il la doubloit, triploit & réïtéroit, jusqu'à ce qu'il eût arrêté sur son papier, ce qui sembloit vouloir lui échapper ; cette étude pourroit donc être de sa main, mais non celle qu'il a mis en état de traiter son Tableau, avec cette élégance céleste qu'on admire à Versailles : tout ceci prouve, malgré la grande réputation de cet Italien, qu'il ne travailloit qu'à tâtons, & qu'il ne possédoit pas éminemment ce qui lui étoit nécessaire pour accoucher au premier coup des idées qu'il se formoit. On remarque aisément la différence qu'on doit faire de ce Maître & de ses Éleves, dans un Dessein que les uns donnent à Jules Romain, d'autres à Polidor. Sans décider, je dirai qu'il est composé avec une grande vivacité d'esprit, beaucoup d'expression, un contraste bien raisonné de toutes les parties du grouppe ; mais que le sujet ne s'en présente pas assez promptement à l'esprit. Il m'a paru que c'étoit une espece

D ij

de jeu entre des Nimphes & des Tritons; tout y est un peu trop ressenti; mais les jours & les ombres y sont ménagés avec plus de suite & d'accord, que dans tous les autres morceaux de cette espece.

Sous le Tableau. Nº. 6.
Deux autres Desseins du Bassan, sans avoir ni l'esprit ni la correction de ces grands Peintres, sont plus d'effet & ont un caractére plus vrai; l'un est retouché de blanc, sur un fonds d'une teinte bleue, l'autre est au bistre, sur un fonds blanc. Ce dernier, représente l'intérieur d'une Maison, à l'un des côtés duquel la vûe s'enfonce dans une cuisine. Le premier est une espéce de Pastorale; les détails du second sont amusans & rendus d'une maniere qui étoit propre à ce Maître; les différens objets y sont traités d'une façon qui fait illusion, ils paroissent finis, tandis qu'ils ne sont presque que heurtés; cette composition dans son tout ensemble, fait beaucoup d'effet, les attitudes & le goût des habillemens, en font tout d'un coup reconnoître l'Auteur, il n'est pas permis de s'y méprendre. L'autre Dessein n'est si heureux, ni si intéressant, il y a beaucoup moins d'esprit & de richesse dans la composition, le dessein en est plus froid, mais peut-être plus

élégant; enfin les effets en sont beaucoup moins piquans.

Au-dessus des deux Morceaux précedens, sont deux Camayeux de Rubens; l'un représente une Nativité, l'autre une déscente de Croix. Ce Peintre les a vraisemblablement fait pour servir d'exquisses à ces Tableaux qu'il a peint : ils sont d'autant plus connus qu'ils sont gravés. Ce Maître qui a fait acquérir force de loi au clair-obscur & s'en servoit en toute occasion, pour en imposer par son fracas, & pallier le mauvais goût & les incorrections de son dessein, vouloit prévoir dans ces Morceaux l'effet de la lumiere piquée suivant sa méthode; les parties qui saillent davantage sont rehauffées de blanc, il lui a opposé un brun assez fort, ce qui produit beaucoup d'éclat, mais ce fard n'empêche pas d'appercevoir la pesanteur, l'incorrection, la bassesse du dessein, & des airs de têtes, que ce Peintre sçavoit éviter quand il vouloit. Les grouppes en sont assez bien entendus, il y a des expressions dans les attitudes; mais ces compositions ne sont pas pour cela du bon style de ce Maître : pour les admirer, il ne faudroit pas trouver sous ses yeux, un moment après, ces espéces de merveilles des plus célébres Peintres Italiens & François.

Ibidem, à côté.

À côté du Tableau, N°. 37.

L'esprit, la science, la poësie du Poussin brillent dans quatre de ces Desseins, si toutefois nous ne nous trompons pas en les lui attribuant tous. Ce sont ses idées raisonnées pour des Sujets qu'il a peints, & qui ont été publiés par la gravure. Le premier & le plus considérable, est celui du frappement du Rocher. L'autre, est un trait de Roman, on y voit les Amours qui emportent le Héros blessé ; le troisiéme, est un Buisson ardent, le dernier, un sujet Poëtique, qui semble donner à connoître la fécondité d'un Pays. Celui qui nous a paru fait avec le plus d'esprit, de légereté, dessiné avec plus de précision, & traité de la maniere la plus noble est le troisiéme ; ce Morceau m'a paru digne de Raphael, il est fait avec rien, & il est d'un effet admirable. Le second n'est pas touché si spirituellement, mais la composition est aussi spirituelle. Que de traits de génie dans un seul Morceau ! Le goût du dessein n'en est pas si majestueux, mais il n'est pas moins précis & élegant. La composition du premier est étonnante, mais les contours n'en sont pas si purs, & l'exécution en est plus pésante que des autres ; enfin le quatriéme m'a semblé le moins heureux & le plus incorrect. Que le Poussin mettoit de

graces & d'esprit dans ses inventions! Ces Desseins sont comme ceux de Raphael, arrêtés à la plume & lavés au bistre, ou plus légérement ou plus hardiment, ou plus pésamment.

On voit deux autres Desseins, mais d'architecture, ce sont comme des modéles de Portails, le goût de quelques Figures qu'on y voit embellir la décoration, pourroient faire soupçonner qu'ils sont de Raphael ou bien de quelqu'un de ses Eléves; ils sont dessinés avec une grande précision. *A côté du Tableau, N°. 87.*

Je n'ai plus, Monsieur, à vous parler que de trois Desseins. Ils ne sont pas de la beauté des précedens; deux, surtout, ne sont, à proprement parler, que de simples idées de composition. Les formes n'en sont point arrêtées, & les attitudes seulement accusées, cependant avec esprit. L'un représente une fête sous un berceau, l'autre une marche d'Epousée; je penserois qu'ils sont de la même main, mais je n'oserois hasarder d'en accuser l'Auteur. Les ombres en sont très-légéres & ils sont sans effet. Le dernier est un Paysage à la plume; il présente un Pays immense & charmant, mais il est sans aucune dégradation, les fonds en sont traités avec beaucoup plus d'esprit que *Dans la petite Gallerie, sous le Tableau, N°. 19.*

D iiij

le reste. Je ne sçai si je me tromperois en le donnant au Titien.

Les Astres, Monsieur, ont seuls le privilége de ne se point lasser dans leur course, pour moi je m'apperçois fort que je ne suis pas du nombre de ces Agens infatiguables, peut-être ne vous appercevez-vous vous-même que trop de la longueur de ma Lettre : reposons-nous donc tous deux; & pendant que nous reprendrons haleine, daignez ne point douter de la sincérité & de la vivacité des sentimens, avec lesquels j'ai l'honneur d'être,

MONSIEUR,

Votre, &c.

De Paris, le
10 Novembre 1750.

APPROBATION.

J'Ai lû par ordre de Monseigneur le Chancelier, un Manuscrit intitulé : *Lettre sur les Tableaux du Cabinet du Roi, exposés au Luxembourg.* Il m'a paru qu'on pouvoit en permettre l'impression. A Paris, ce 14 Novembre 1750.

<div style="text-align:right">VATRY.</div>

ADDITIONS
ET CORRECTIONS.

PAge 3, lig. 24 *aulieu de* ce Jules Romain, *lifez*, Ce rival des grands Maîtres Lombards & Vénitiens, par la grandeur de ses inventions, l'élégance & la molesse de son Dessein : ce Guide renaissant par la noblesse de ses airs de têtes, cet ami du Corrége par la distribution piquante & harmonieuse de la lumiére : ce Paul Veronese, ce Rubens moderne par les graces, les finesses de son pinceau, la légereté, la fraîcheur de son coloris.

Page 4, lig. 24. *aulieu* d'instruiroit, *lifez*, vous rappelleroit des événemens intéressans.

Page 5, lig. 19. *après* à l'Italienne, *lifez*, il seroit à souhaiter que la franchise & le piquant du coloris, vous dédommageassent, dans ce Tableau, des licences.

Page 9, lig. 15. coloriés, *aulieu de* colorés.

Pag. 12, lig. 1. coloriée, *aulieu de* colorée.

Page *idem*, lig. 20. coloriés, *aulieu de* colorés.

Page 16, lig. 12. ses, *aulieu de* les.

Page *idem*, Monsieur *aulieu* de Monsieur,

Page 18, lig. 7. coloriée, *aulieu de* coloriée.

Page *idem*, lig. 22. de, *aulieu* du

Page 22, lig. 20. *aulieu de*, qui est si, &c. *lifez*, dont le beau feu seroit si nécessaire pour animer un pareil Sujet.

Page 23, lig. 17. *après* clémence, l.

Page *idem*, lig. 19. *après* clémens;

ADDITIONS ET CORRECTIONS.

Page 26 lig. derniere, *après* Monsieur Restout ; *ajoûtez*, dont je vous ai fait l'éloge dans ma premiere Lettre. *Mettre à la marge*. Cette Lettre a été écrite en Septembre, à l'occasion du Sallon de 1750.

Page 29, lig. 1. *après* celui-ci, *ôtez* de.

Page 32, lig. 4. *après* Peinture! *ajoûtez*, Que de grandeur & de noblesse dans les attitudes! Quelle simplicité, quelle vérité dans les draperies! Que les expressions des Supplians sont vives & touchantes! La figure de la Vierge a de la majesté, mais ne pourroit-elle pas être plus élégante? Le Poussin paroît s'être surpassé dans la fonte & la franchise des couleurs, & l'œil joüit, en voyant ce morceau, d'une harmonie qui est rare dans les Tableaux de ce Maître.

Page 32, lig. 9. *après* Testament. C.

Page *idem*, lig. 24. *aulieu de* sans doute, *lisez*, Il vous paroîtroit sans doute, Monsieur, d'un, &c.

Page 33, ligne 25. *aulieu* de variété, *lisez*, vérité.

Page 34, ligne 2. *aulieu* de Probus, *lisez*, Porbus.

Page *idem*, lig. 24. *aulieu* de ces, *lisez*, des.

Page 41, ligne 6. *aulieu* de toucher, *lisez*, troubler.

Page 48, lig. 17. *retranchez*, que le leur.

Page 48, *en marge*, sur la fin, au Tableau, *lisez*, sous le Tableau.

www.ingramcontent.com/pod-product-compliance
Lightning Source LLC
Chambersburg PA
CBHW071431220526
45469CB00004B/1489